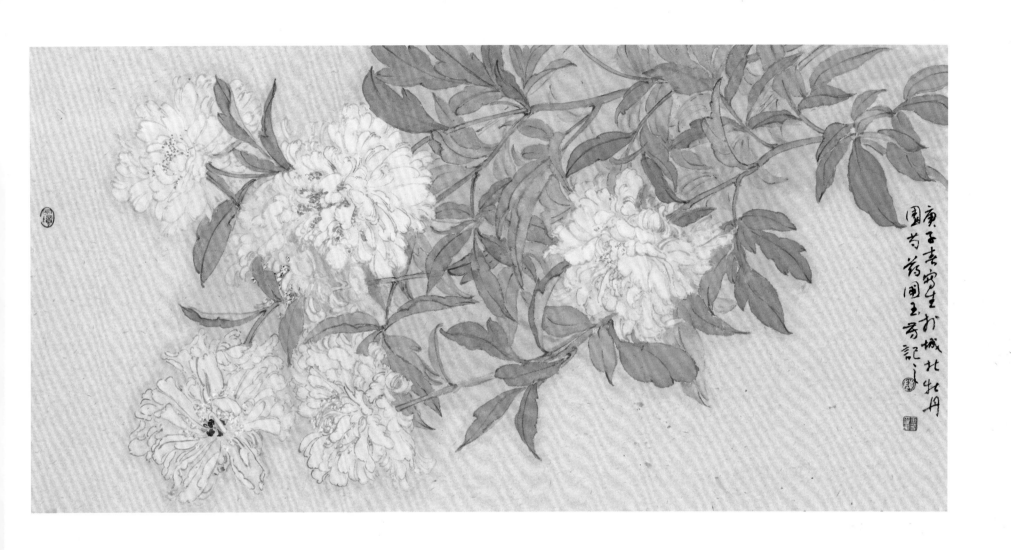

芍药圃写生　66.5cm×33.5cm　2020 年

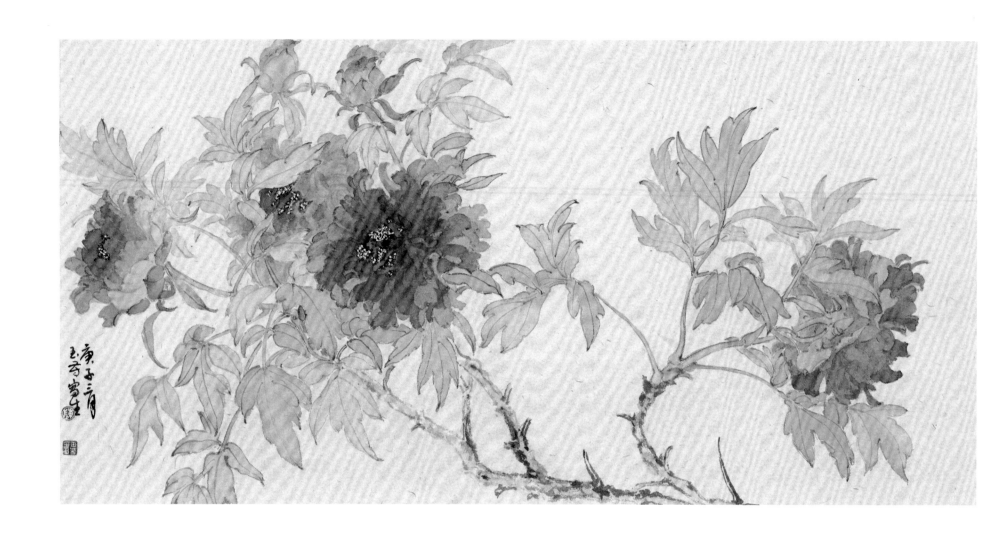

绿艳闲且静　66.5cm×33.5cm　2020 年

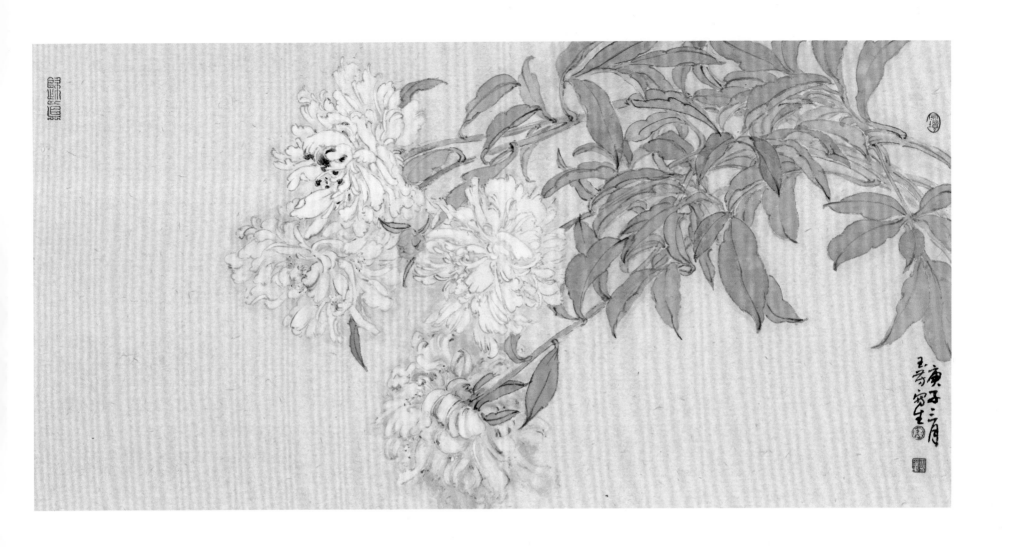

芍药圃写生　66.5cm×33.5cm　2020 年

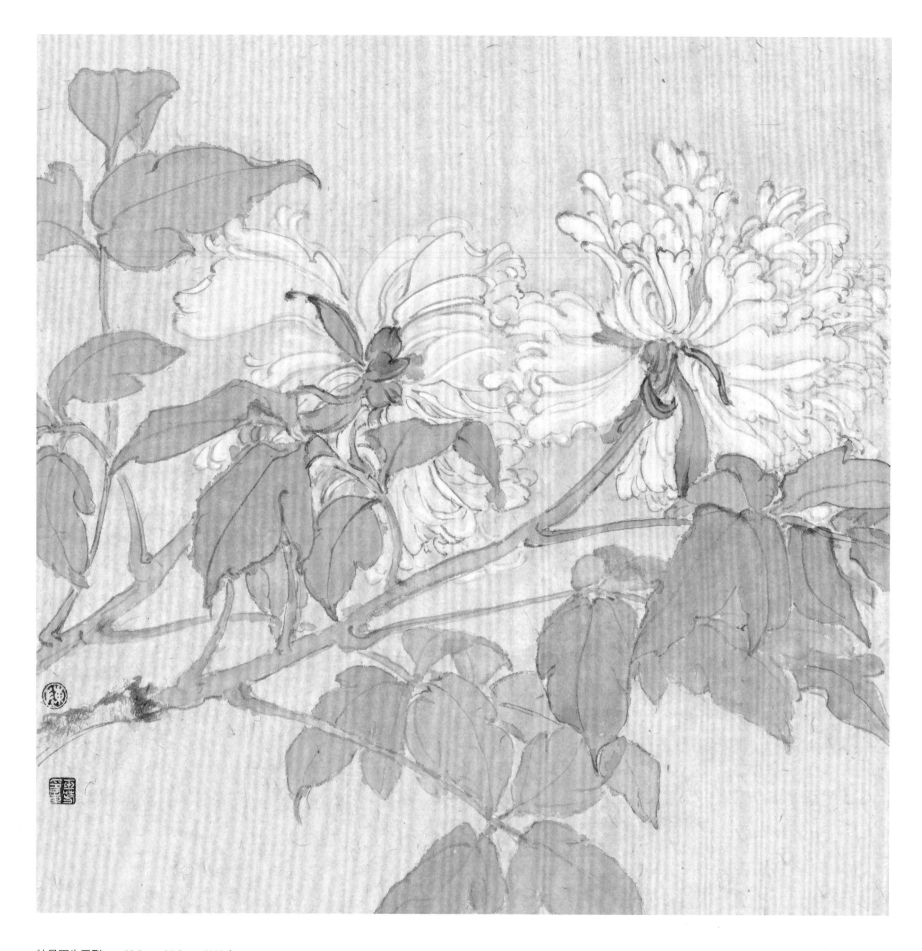

牡丹写生系列一　33.5cm×33.5cm　2020 年

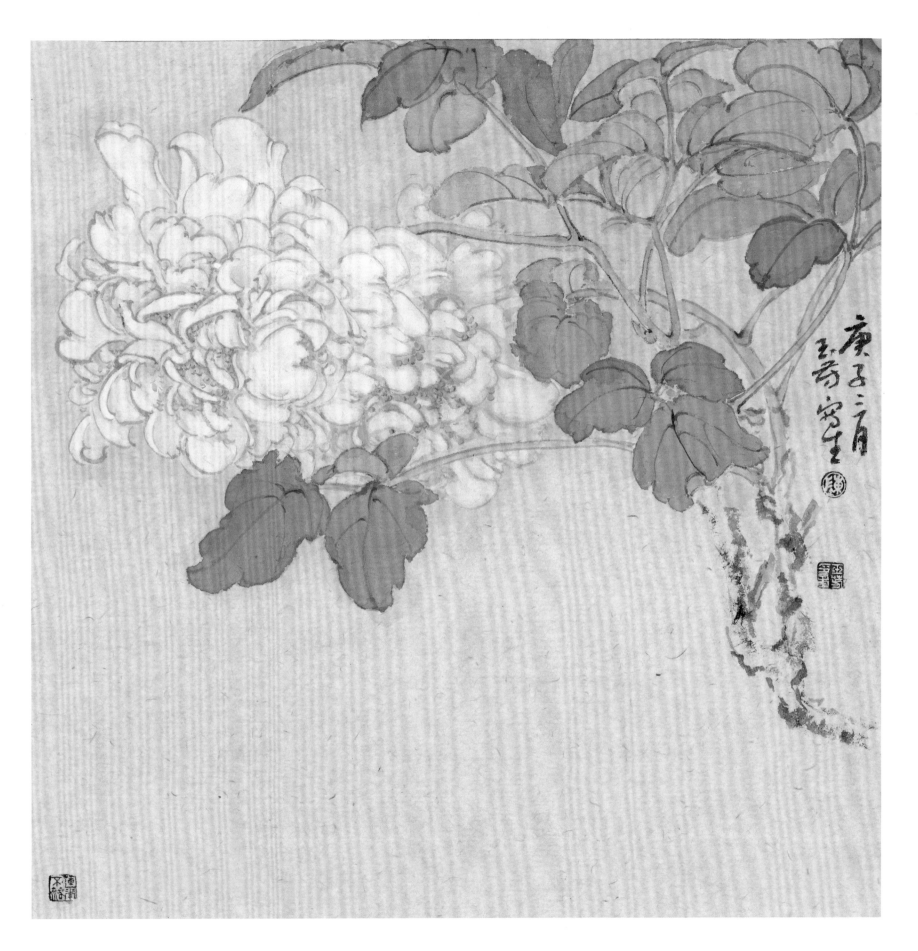

牡丹写生系列二　33.5cm×33.5cm　2020 年

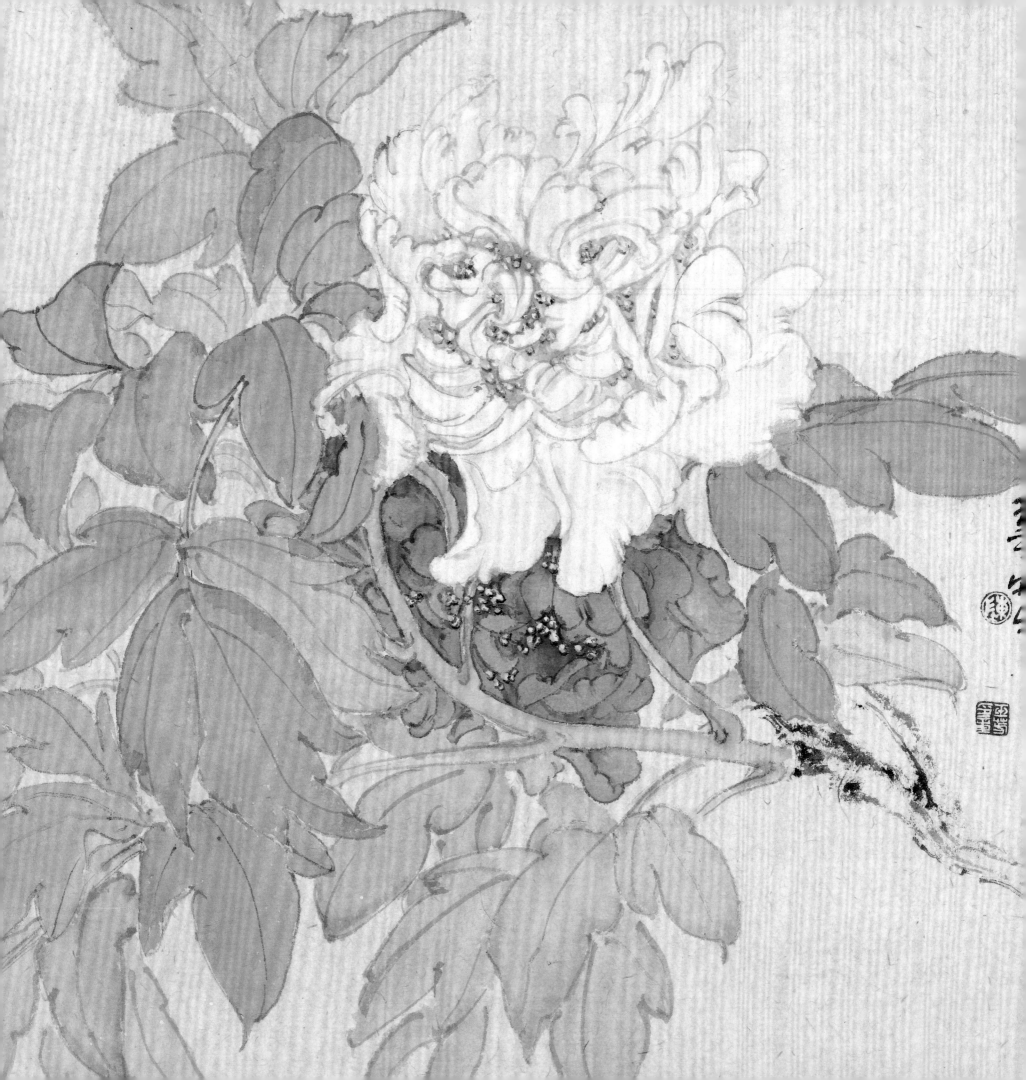

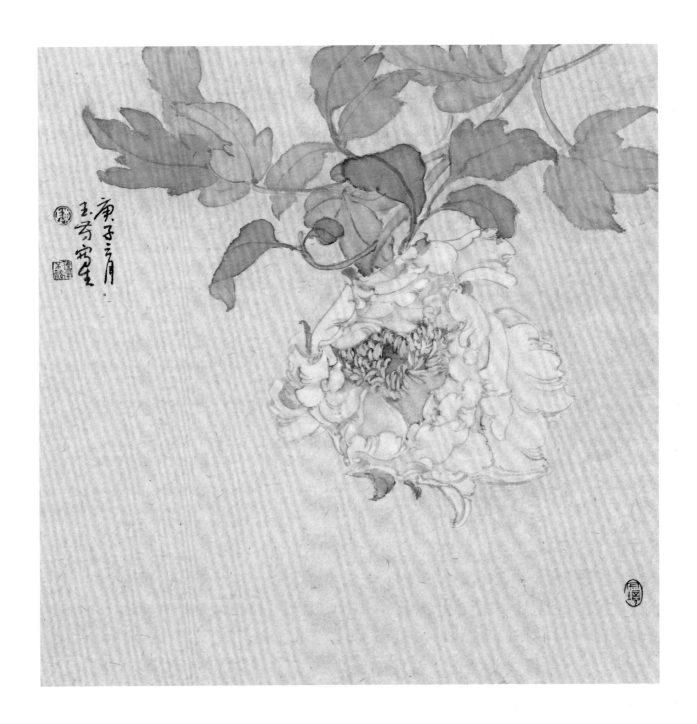

牡丹写生系列三　33.5cm×33.5cm　2020 年

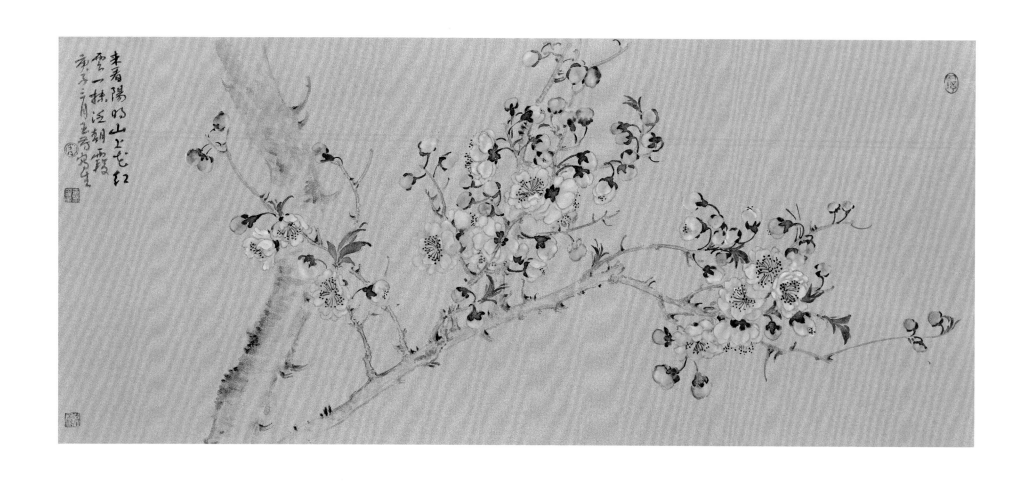

红云一抹泛朝霞系列一　65cm×28cm　2020 年

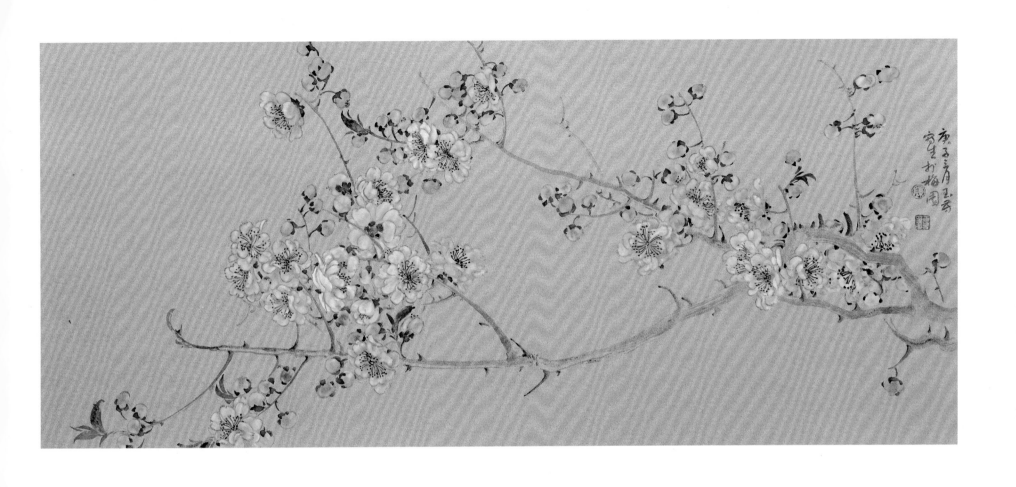

红云一抹泛朝霞系列二　　65cm×28cm　　2020 年

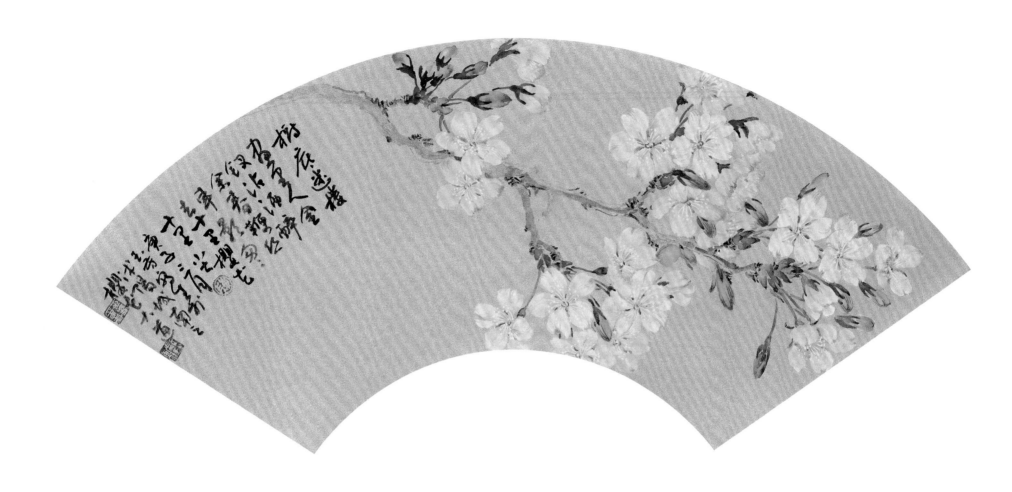

十里樱花十里尘　48cm×27cm　2020 年

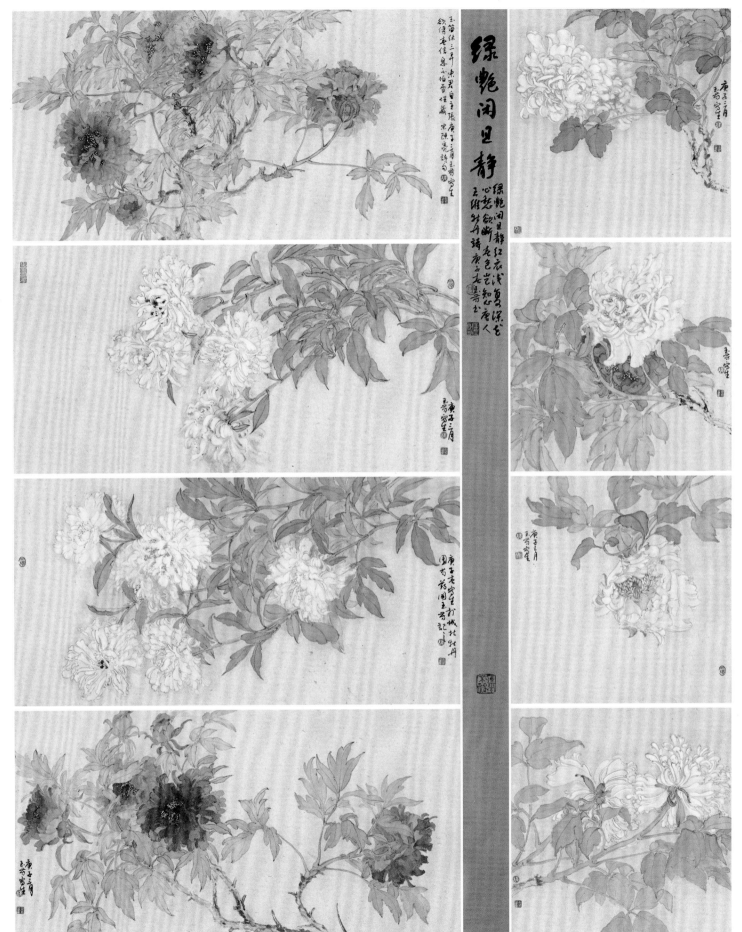

绿艳闲且静

绿艳闲且静，红衣浅复深。花心愁欲断，春色岂知心。

绿艳闲且静 124cm×115cm 2020年

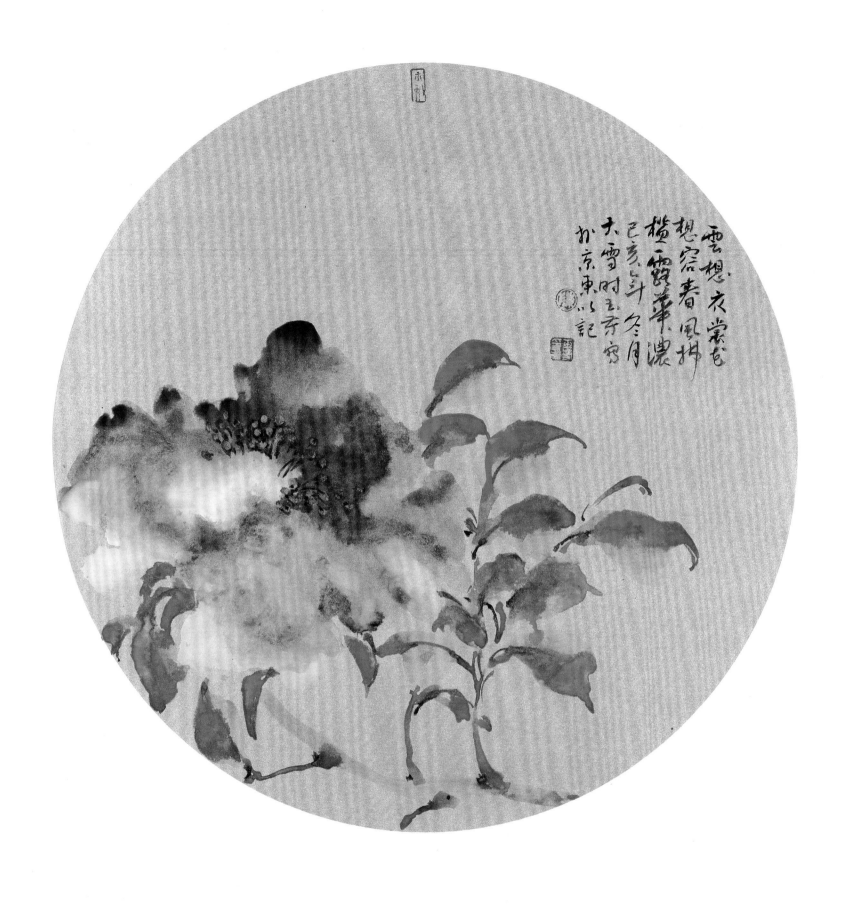

云想衣裳花
想容春风拂
槛露华浓
己亥年冬月
大雪时玉寺窗
于京东以记

春风拂槛　38cm×38cm　2020 年

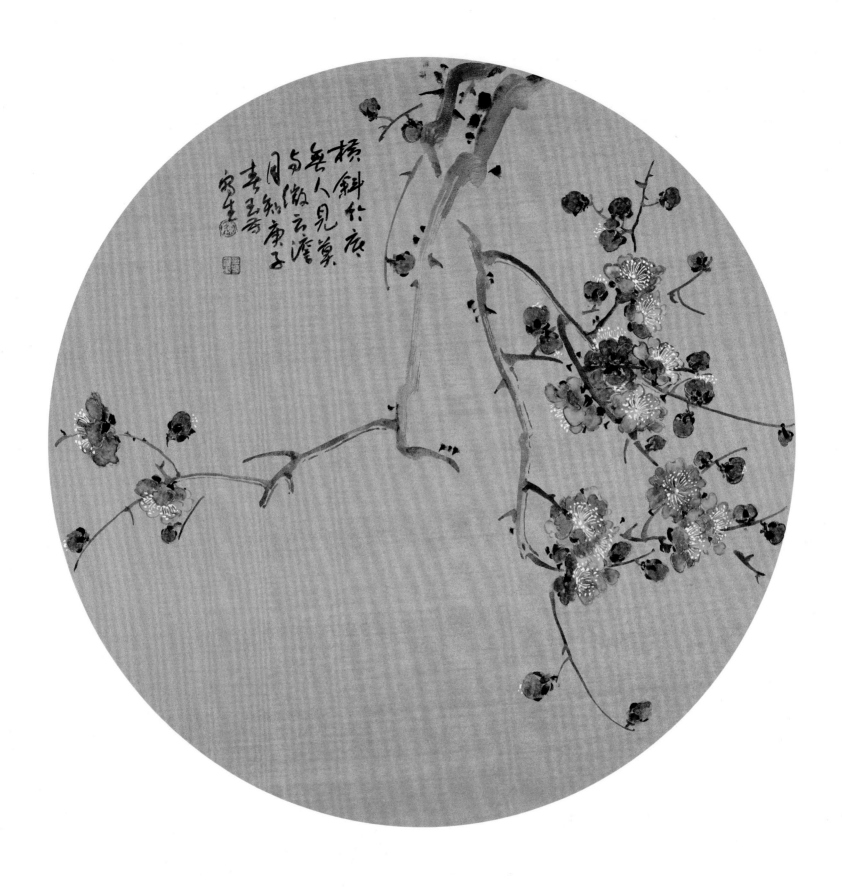

横斜竹底无人见　50cm×50cm　2020 年

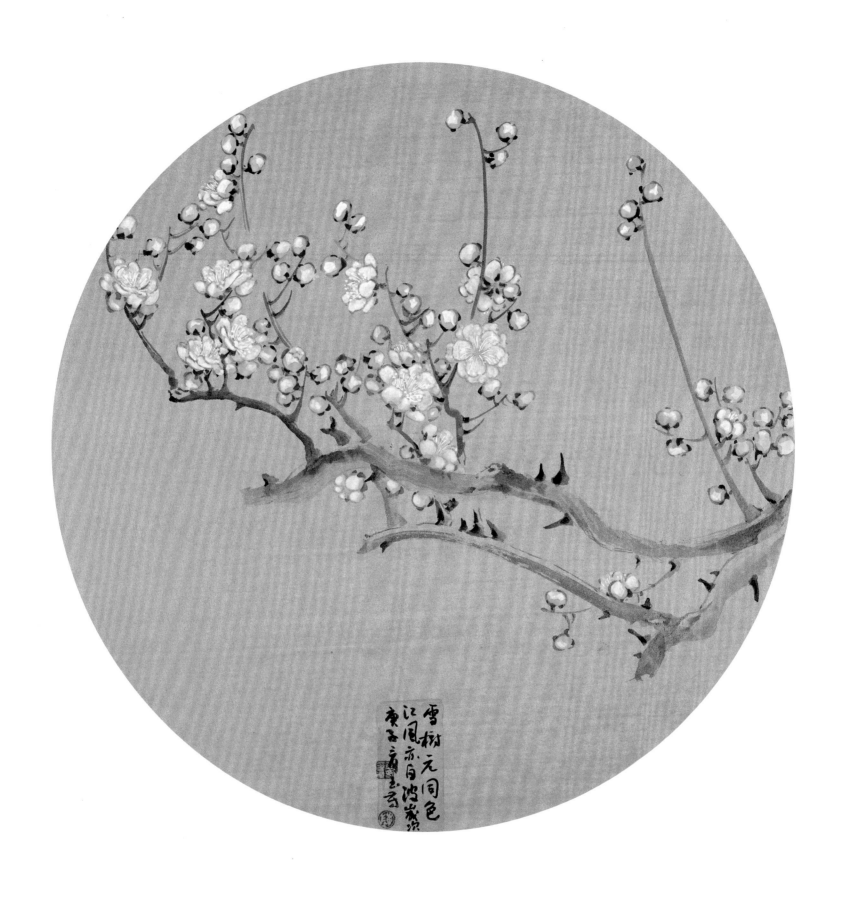

雪树元同色　50cm×50cm　2020 年

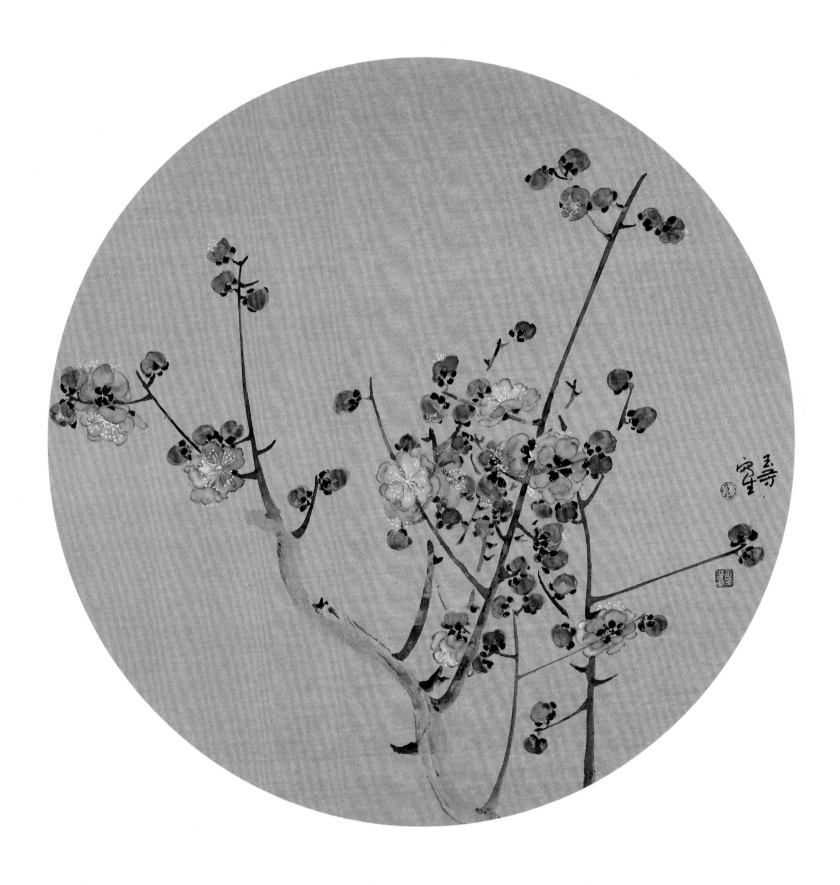

霜态未肯十分红　50cm×50cm　2020 年

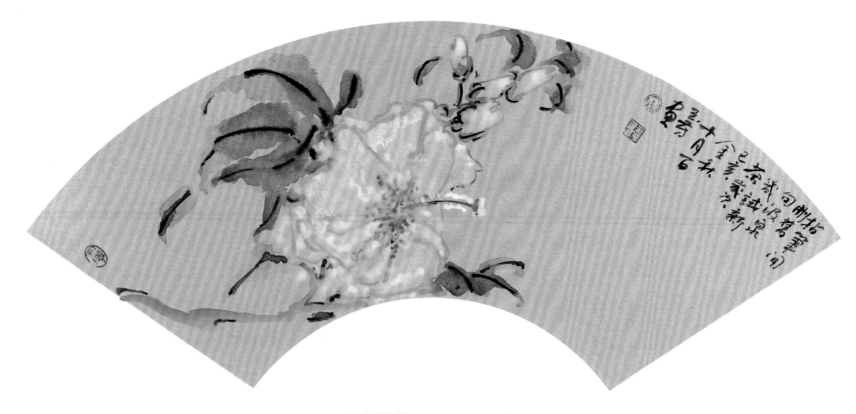

汲泉试新茶　48cm×27cm　2019 年

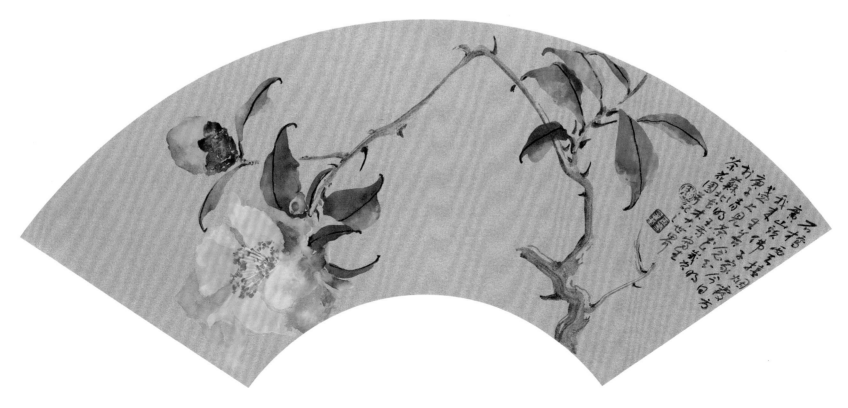

盏上茶花　48cm×27cm　2020 年

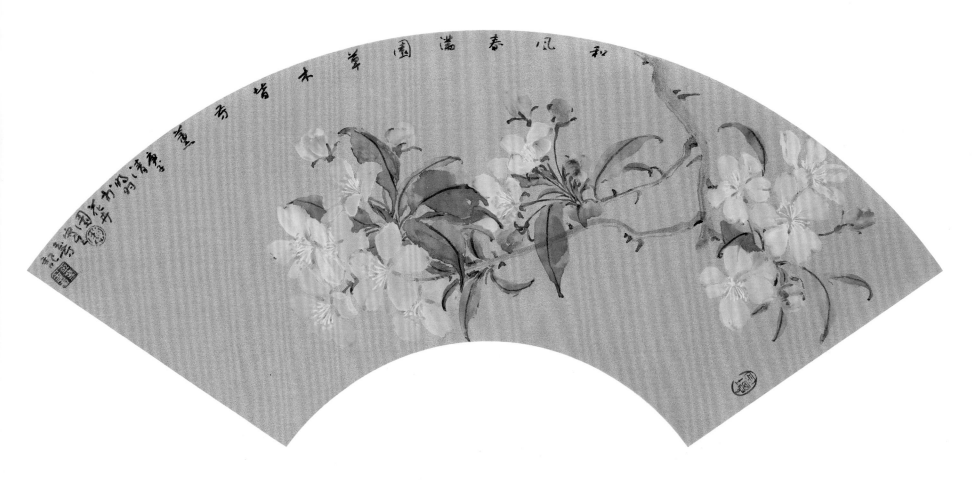

草木皆芳薫　48cm×27cm　2020 年

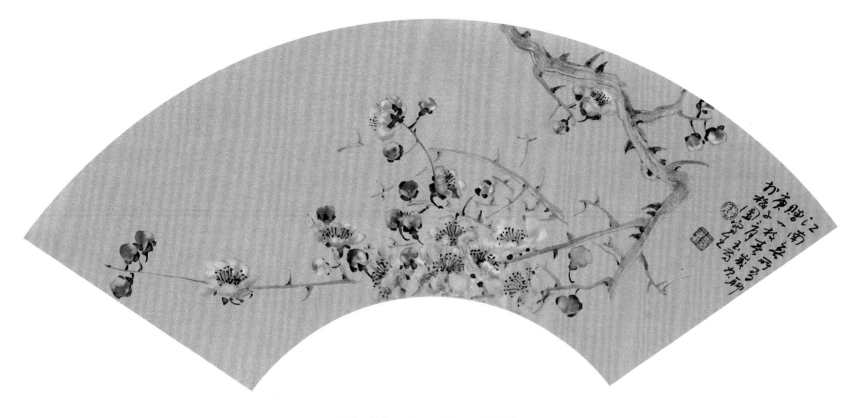

聊赠一枝春　48cm×27cm　2020 年

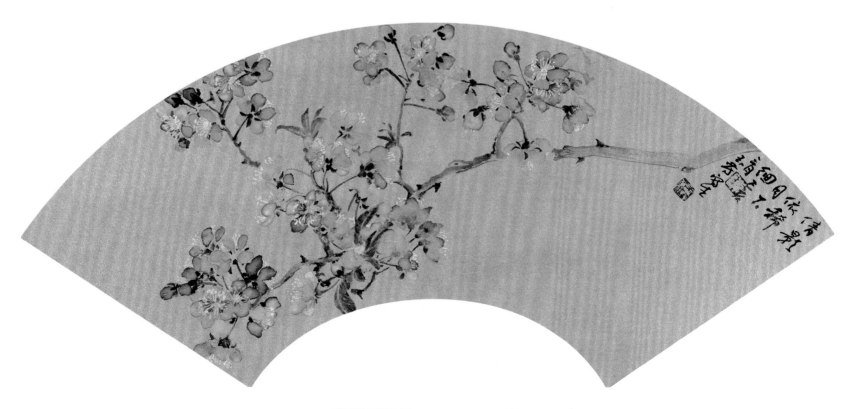

倩影依稀月下徊　48cm×27cm　2019 年

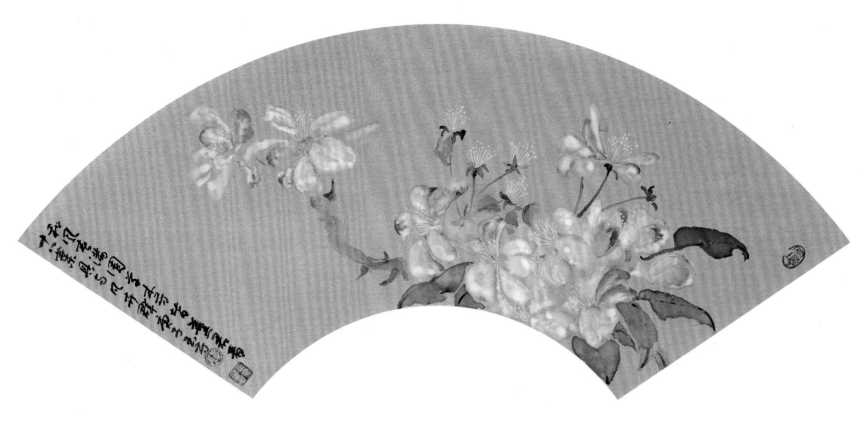

和风春满园　48cm×27cm　2020 年

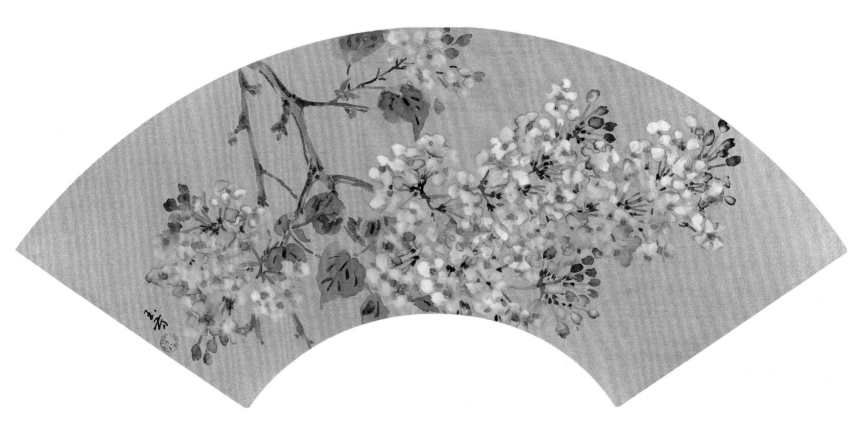

紫云如阵　48cm×27cm　2019 年

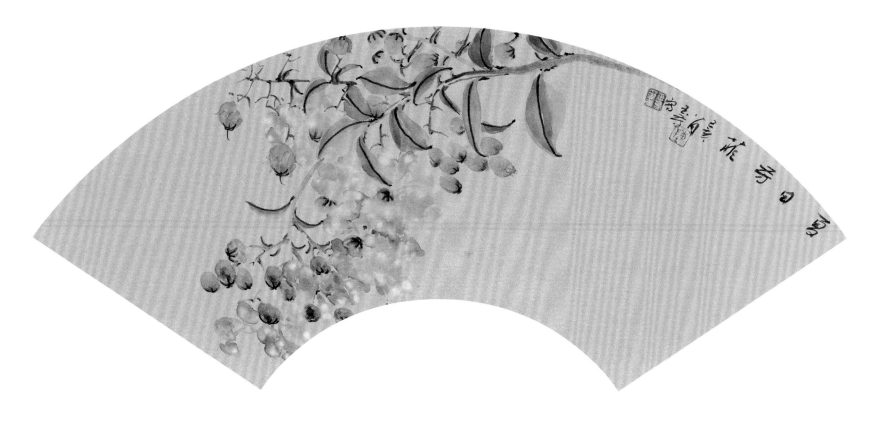

夏日芳菲　48cm×27cm　2019 年

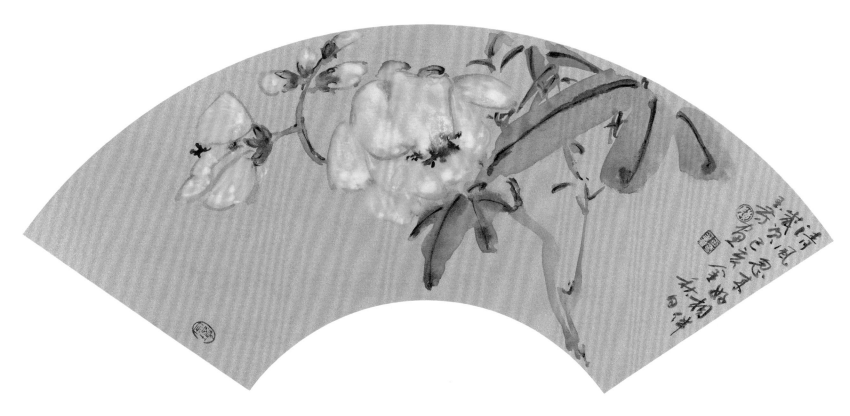

清风忽来好相伴　48cm×27cm　2019 年

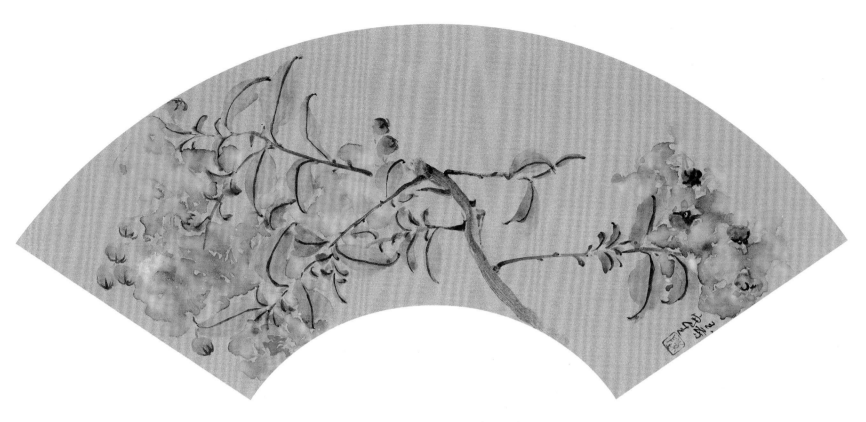

紫薇写生系列一　48cm×27cm　2019 年

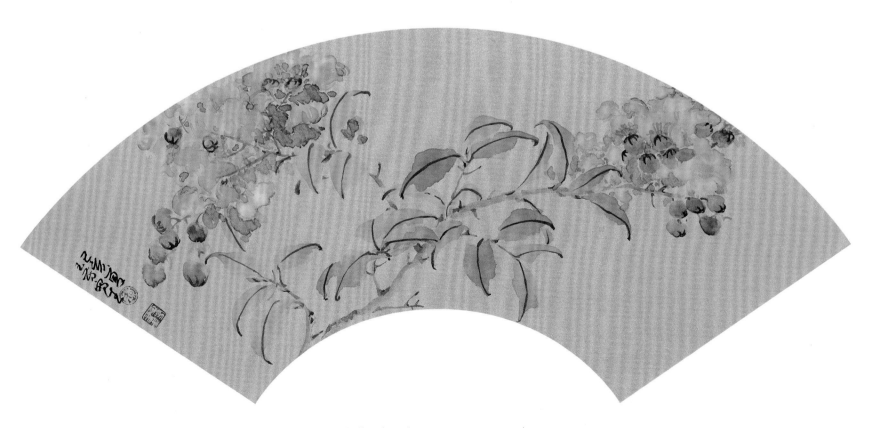

紫薇写生系列二　48cm×27cm　2019 年

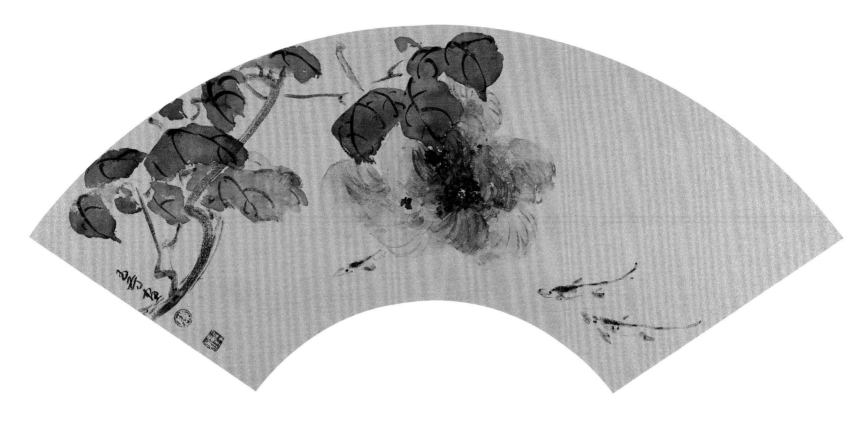

梦入芙蓉浦　48cm×27cm　2019 年

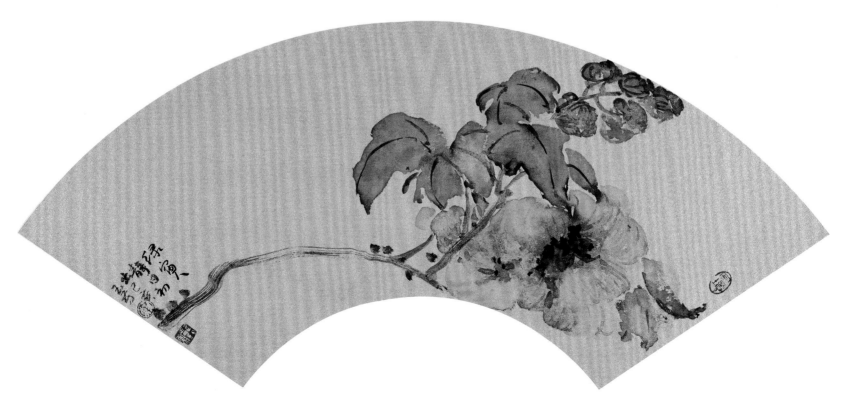

绿窗人静　48cm×27cm　2019 年

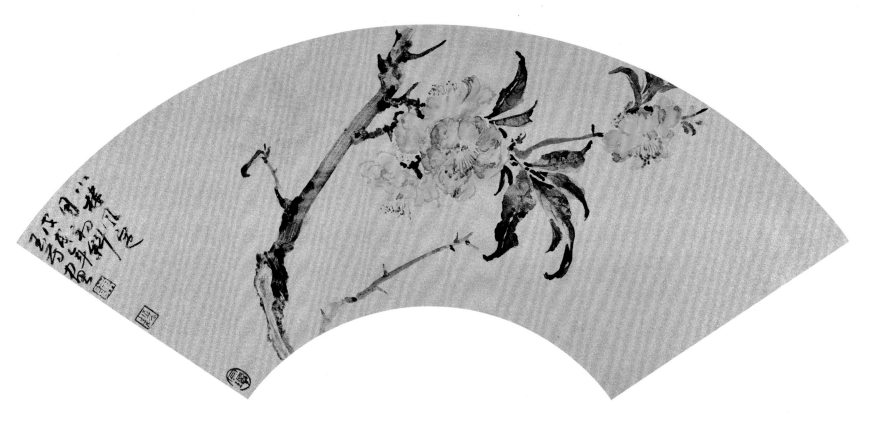

小楼风定月初斜　48cm×27cm　2018 年

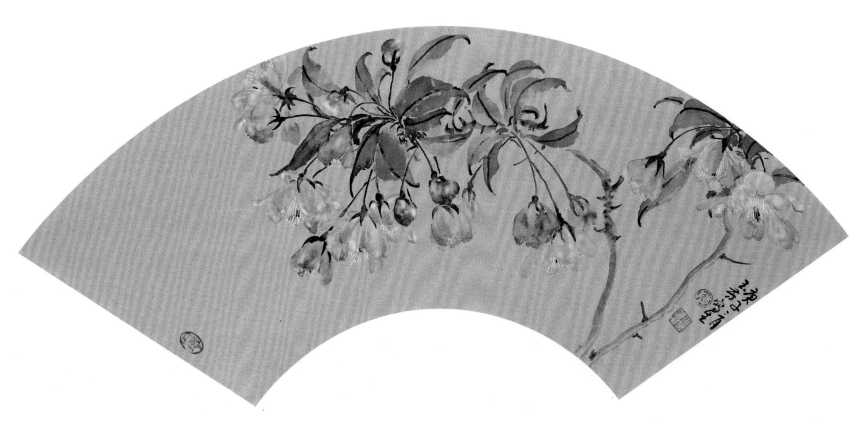

春工叶叶与丝丝　48cm×27cm　2020 年

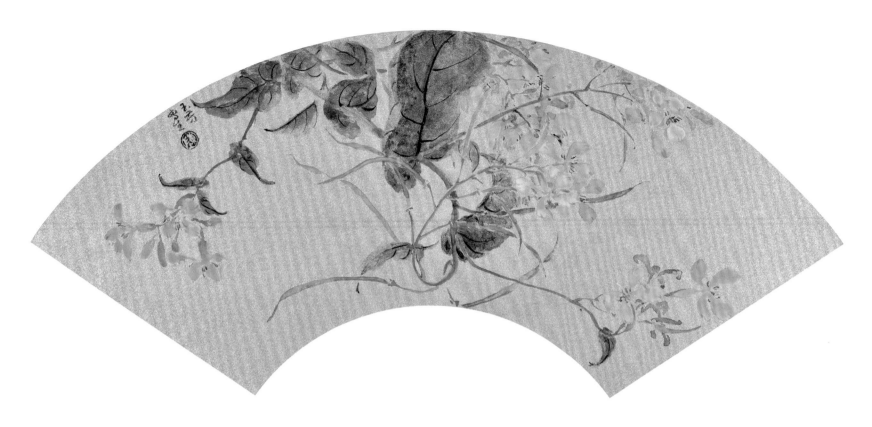

绿水袅袅不由风　48cm×27cm　2018 年

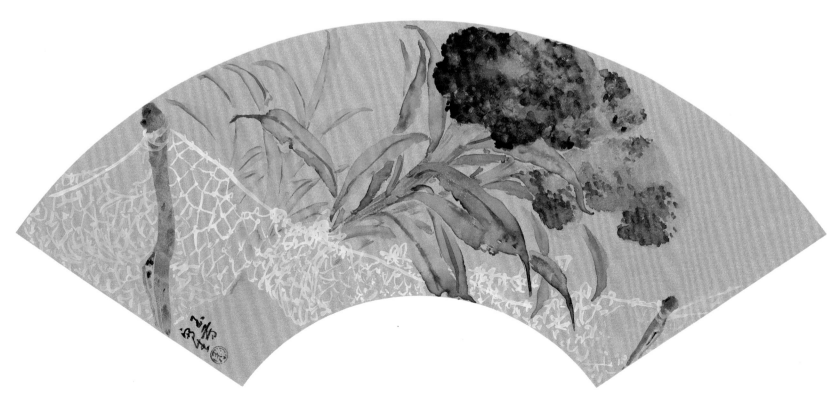

一枝秾艳对秋光　48cm×27cm　2019 年